*Dedicado a todos y todas los artistas de la calle, que ponen todo su Arte sin impórtales lo que les pueda pasar.*

*Gracias*

*La portada ha sido diseñada usando imágenes de Freepik.com*

www.ingramcontent.com/pod-product-compliance
Lightning Source LLC
Chambersburg PA
CBHW051326220526
45468CB00004B/1510